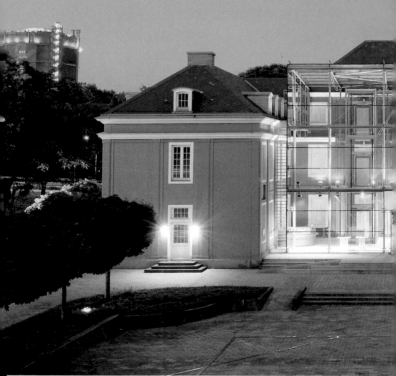

Schloss Oberhausen

Schloss Oberhausen

von Ulrich Schäfer

Die Industriestadt Oberhausen verdankt ihre Gründung der Köln-Min
dener Eisenbahn. 1847 eröffnete auf dem freien Land ein Haltepunkt
der Bahn, der nach dem Schloss Oberhausen des Grafen Westerholt
Gysenberg benannt wurde. Diese Namensgebung ging auf den Ort
über. Die Gemeinde Oberhausen (schon 1874 Stadt, 1901 kreisfreie
Stadt, 1914 Großstadt mit mehr als 100 000 Einwohnern) legte ein sehr
rasches Wachstum vor. Die Produktion von Kohle und Stahl – St. An
tony-Hütte schon 1758 (»Wiege des Ruhrgebiets«), Zeche Concordia
1853, Zeche Roland 1855, Zeche Oberhausen 1858, Zeche Alstaden
1859, Gutehoffnungshütte 1872 usw. – wurde durch die geologischen
Umstände gefördert und die Eisenbahn und bewirkte die Zunahme
der Bevölkerung in einem zuvor ländlichen Gebiet.

Heute ist das den Namen gebende Schloss gut an das dichte Auto
bahnnetz im Ruhrgebiet angeschlossen. Schiffe fahren in Sichtweite
auf dem Rhein-Herne-Kanal vorbei. An die ehemals ländliche Umge
bung erinnert entfernt der Kaisergarten. Dort hat die Emscher, der (im
Umbau befindliche) offene Abwasserkanal des Ruhrgebiets, einen
wunderschönen romantischen Altarm. Die Räumlichkeiten des Schlos
ses beherbergen heute die **Ludwig Galerie Schloss Oberhausen**, ein
von der Stadt getragenes Ausstellungshaus, das durch die Peter und
Irene Ludwig Stiftung in ihr weltweites Geflecht der Kunstförderung
eingebunden ist.

Burg und Schloss Oberhausen – Geschichte

Der Rittersitz Oberhausen – in den Schriftquellen *Overhus, Overhuyser*
oder *Averhus* – war eine Wasserburg, die ca. 200 Meter flussaufwärts
von dem heutigen Schloss eine Furt durch die Emscher kontrollierte
Vermutlich wurde die Burg im 12. oder 13. Jahrhundert erbaut. 1443
ging das klevische Lehen an die Familie von der Hoven, 1615 gelangte
Conrad von Boenen in den Besitz der Burg. Friedrich Adolf Freiherr von

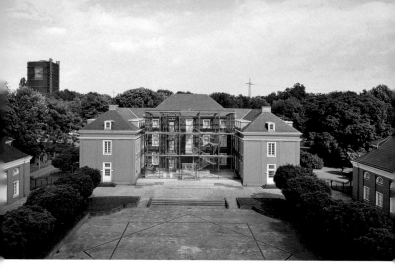

▲ *Der Ehrenhof, vom »Kleinen Schloss« aus gesehen,
im Hintergrund der Gasometer*

Boenen zu Berge und Oberhaus heiratete 1770 Wilhelmine Franziska von Westerholt-Gysenberg, Erbin von Schloss Berge in Gelsenkirchen-Buer. Er nahm 1779 Namen und Wappen ihrer Familie an, nachdem er vom Kaiser in den Reichsgrafenstand erhoben worden war. Die Familie residierte in Haus Berge, während die Wasserburg Oberhausen bald verfiel. 1791 wurde sie großenteils abgebrochen.

Friedrich Adolfs erstgeborener Sohn Maximilian Friedrich heiratete 1796 Friederike Karoline von Bretzenheim, eine illegitime Tochter des bayerisch-pfälzischen Kurfürsten Karl Theodor von der Pfalz. Wegen dieser unstandesgemäßen Ehe schloss ihn sein Vater von der Erbfolge aus. 1801 wies der Graf seinem Sohn die verfallende Burg mit der dazugehörenden Landwirtschaft zur Pacht zu. In der Nähe der Burg befand sich mittlerweile eine Brücke über die Emscher, in deren Nähe wiederum 1792 eine Poststation mit Gasthaus aus den Steinen der alten Burg erbaut worden war.

In dem großen Intervall rund um das Jahr 1800 befand sich Europa in einer tief greifenden Umbruchphase. Die Französische Revolution

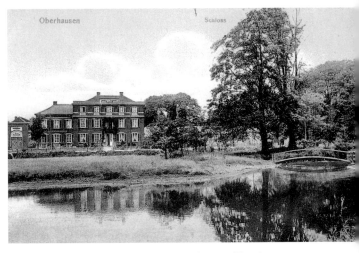

▲ *Haupthaus ohne den Nordflügel,*
historische Postkarte, Stadtarchiv Oberhausen

hatte bald nach ihrem Beginn mit dem Sturm auf die Bastille am 14. Juli 1789 bedeutende Auswirkungen über die Grenzen Frankreichs und des Alten Kontinents hinaus. Die aus französischer Sicht günstig verlaufenen Koalitionskriege brachten in ihrer Folge den äußerst erfolgreichen Armeeführer Napoleon Bonaparte an die Spitze des Staates: Er wurde Ende 1799 Erster Konsul und somit de facto Alleinherrscher in Frankreich. Am 2. Dezember 1804 krönte er sich in der Kathedrale Notre-Dame in Paris zum Kaiser.

Seit dem Frieden von Lunéville vom 9. Februar 1801 gehörten alle linksrheinischen Teile Deutschlands zu Frankreich. Von ihren Besitzungen vertriebene Adelige wurden im Zuge der Säkularisierung mit den Ländern geistlicher Fürstentümer und dem Besitz der Klöster entschädigt. Bald wurden in weiter östlich gelegenen Regionen Deutschlands von Frankreich abhängige Staaten eingerichtet, deren Regenten aus der Sippschaft Napoleons stammten. Das Königreich Westphalen (1807–1813) mit der Hauptstadt Kassel – tatsächlich überwiegend aus Regionen östlich von Westfalen zusammengesetzt – regierte der

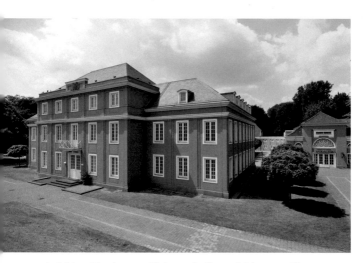

▲ *Schloss Oberhausen, Blick von der Konrad-Adenauer-Allee auf das Haupthaus*

jüngste Bruder Napoleons, Jérôme. Zum westlich davon gelegenen Großherzogtum Berg (1806–1813) gehörte die ländliche Region um die verfallende Burg und die Poststation. Großherzog Joachim Murat war mit Napoleons jüngster Schwester Caroline verheiratet.

Baugeschichte

Das Geld war zunächst knapp im Haushalt Maximilian Friedrichs von Westerholt-Gysenberg und Friederike Karolines von Bretzenheim. Die alte Burg war eine Ruine, so dass die junge Familie mit ihren mittlerweile zwei Kindern in die Posthalterei bei der Brücke über die Emscher einzog. Den alten Pächter hatte man abgefunden. Diese Wohnung wurde als nicht standesgemäß empfunden und schon 1803 kam es zum ersten Kontakt mit dem jungen Münster'schen Architekten August Reinking (1776–1819). Dieser legte noch im gleichen Jahr erste Pläne vor, in die aus Gründen der Sparsamkeit das bestehende Haus einbezogen war. Nach diesem Entwurf sollte das Haupthaus durch

einen Anbau an der Hofseite eine größere Tiefe erhalten, schmale Gebäudetrakte sollten es mit Eckpavillons verbinden. Auch die geplante Dekoration war zunächst eher einfach. Zahlreiche spätere Planvarianten, bei denen August Reinking den Aufwand erheblich steigerte, belegen, dass der Bauherr mehr Repräsentativität wünschte.

In seiner Monografie über Leben und Werk des Architekten beschreibt Karlheinz Haucke ausführlich die weiteren Etappen der Planung, deren es so viele gab, dass sie hier nicht im Einzelnen besprochen werden können. Die finanzielle Situation Maximilian Friedrichs von Westerholt-Gysenberg besserte sich allmählich. Im Sommer 1806 war er als Oberstallmeister in den Dienst des Großherzogs von Berg, Joachim Murat, getreten, aus dem er 1808 hoch geehrt und reich dekoriert ausschied. Neben dieser lukrativen Anstellung vermehrte die mit dem Schloss verbundene Landwirtschaft den Wohlstand der Familie.

Folgerichtig waren es zunächst die **Wirtschaftsgebäude** – heute »Kleines Schloss«, Gedenkhalle und Gastronomie –, die zuerst gebaut wurden. Zum Haupthaus zeichnete August Reinking Variante um Variante. Den östlichen Abschluss bildete zunächst die bestehende Posthalterei. Sie umgab mit den Ökonomiegebäuden den Ehrenhof. Diese wurden 1807 bis 1811 gebaut, um ältere Bauten zu ersetzen, die sich in einem schlechten Zustand befanden. Während der Abbruch einer Kornscheune in den Bauakten als Kostenpunkt belegt ist, fehlen weitere Hinweise dieser Art. Karlheinz Haucke schließt aus diesem Umstand auf die Möglichkeit, dass auch hier bestehende Gebäude in Planung und Ausführung einbezogen worden sind. Durch Änderungen an den Öffnungen für Fenster und Türen, durch die Verbindung der Zweckbauten mit schmalen, viertelkreisförmigen Zwischentrakten und durch eine sparsame Dekoration der Fassaden konnte hier eine große Wirkung erzielt werden, wie noch das heutige Schloss eindrucksvoll belegt.

Die den Ehrenhof im Norden und Süden einfassenden Gebäude waren als Stallungen und Brauhaus geplant, das den westlichen Abschluss des Hofes bildende Haus diente als Wohnhaus für Mitarbeiter und nahm die Verwaltung des Gutes auf. Schon 1813 wurden weitere Wirtschaftsgebäude auf dem nördlich angrenzenden Gebiet erbaut, die aber nach 1932 abgerissen wurden.

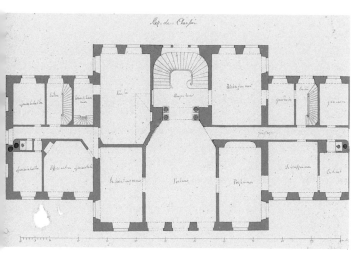

▲ *August Reinking, Grundriss des Haupthauses, Stadtarchiv Oberhausen*

Am 7. September 1812 legte man den Grundstein zum Bau des Hauptschlosses. Mittlerweile planten der Architekt und sein Bauherr in größerem Stil, und die alte Poststation sollte dafür abgebrochen werden. Offenbar gaben die jetzt reichlicher sprudelnden Einkünfte mehr Sicherheit. Trotzdem schritten die Bauarbeiten am Haupthaus nicht recht voran und kamen zeitweise völlig zum Stillstand. Als am 2. März 1815 Gräfin Friederike Karoline von Westerholt-Gysenberg im Alter von 44 Jahren unerwartet verstarb, war das ein Schock für ihren Ehemann. Er gab die immer aufwendigeren Planungen auf und kehrte zum Ausgangspunkt zurück: dem Haupthaus mit zwei Seitenflügeln unter Einschluss der Posthalterei. Von den beiden Flügeln wurde nur der südliche errichtet. 1821 waren alle Arbeiten abgeschlossen, auch die Gestaltung des **Schlossparks** im englischen Stil. Dieser lag östlich des Schlosses im Bereich der heutigen Konrad-Adenauer-Allee und der Siedlung Grafenbusch. Maximilian Friedrich Weyhe (1775 – 1846), Hofgärtner in Düsseldorf, war an der Planung der Anlage beteiligt. Der Architekt August Reinking starb noch vor der Vollendung des Schlosses.

Der Architekt

Der am 31. Januar 1776 in Rheine geborene **August Reinking** stammte aus einer Beamtenfamilie und war mütterlicherseits mit dem Architekten Wilhelm Ferdinand Lipper (1733–1800) verwandt, der nach dem Tod Johann Conrad Schlauns 1774 die Arbeiten am Schloss in Münster weitergeführt hatte. 1795 trat er in den Militärdienst des Fürstbistums Münster ein, während er gleichzeitig seine Ausbildung zum Architekten als Schüler seines Großonkels Wilhelm Ferdinand Lipper betrieb. Die Verbindung einer militärischen Karriere mit dem Beruf des Architekten war im 18. Jahrhundert eher die Regel als die Ausnahme.

Erste selbstständige Entwürfe von Reinking sind 1798 datiert und befassen sich mit Um- und Ausbauten an Haus Loburg bei Ostbevern. 1802 trat er als Höfling, Leutnant und Baudirektor in die Dienste des Grafen von Bentheim-Steinfurt. Wegen einer langwierigen und schweren Nervenkrankheit bekam er schon 1803 einen gleichrangigen Partner in dieser Position. August Reinking konnte im Steinfurter Bagno Park wichtige Erfahrungen als Gartenarchitekt sammeln. Ab Dezember 1805 trat er in den Dienst des Herzogs von Arenberg, der mit dem Vest Recklinghausen, dem Amt Meppen und den Ländereien des Stifts Flaesheim entschädigt worden war. Zwar war sein neuer Dienstherr offenbar mehr an dem militärischen Aspekt des Dienstes interessiert, es blieb aber dennoch Raum für Projekte wie Schloss Oberhausen. Militärischer Natur war aber eine Expedition nach Dänemark, von der er sich wegen des erneuten Ausbruchs des Nervenleidens 1808 in seine Geburtsstadt Rheine absetzte, um sich von dem Arzt seines Vertrauens behandeln zu lassen.

Ab 1811 kümmerte sich Reinking um die Umgestaltung von Schloss Velen. 1817 nahm ihn der Graf von Bentheim-Steinfurt wieder in seinen Dienst, um Schloss Burgsteinfurt auszubauen. Tatsächlich bis 1819 ausgeführt wurde Haus Stapel bei Havixbeck. August Reinking hatte an vielen Projekten von Bürgerhäusern über Schlösser bis hin zu technischen Anlagen wie etwa Wassermühlen gearbeitet, die entweder nicht zur Ausführung kamen oder die heute nicht mehr erhalten sind.

Vielleicht ist es so zu erklären, dass wir zwar anhand seiner nachgelassenen Pläne seine originellen Beiträge zur Architektur am Übergang vom Barock zum Klassizismus würdigen können, der am 20. September 1819 im Alter von nur 43 Jahren an einem Schlaganfall verstorbene Architekt aber einem breiteren Publikum kaum bekannt ist. Die Fertigstellung von Schloss Oberhausen hat er nicht mehr erlebt. Sie hätte ihm angesichts des fehlenden Nordflügels vermutlich auch nicht gefallen.

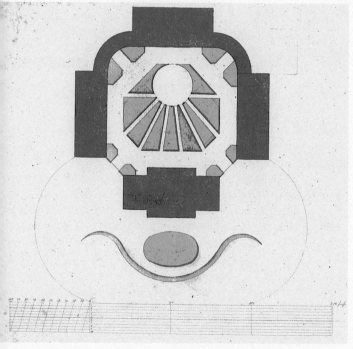

▲ *August Reinking, Grundrissplan mit gärtnerischer Gestaltung des Hofes, Stadtarchiv Oberhausen*

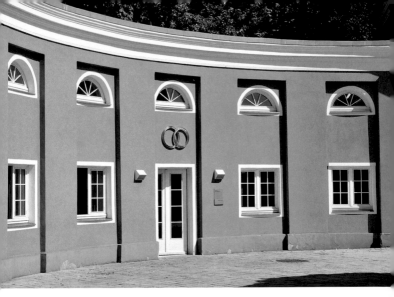

▲ *Fassade des Trauzimmers zum Ehrenhof*

Bis 1858 wohnten Mitglieder der Familie Westerholt im Schloss. Der landwirtschaftliche Gutsbetrieb wurde 1884 eingestellt, das Schloss 1891 vermietet. Die Stadt Oberhausen kaufte 1898 den Schlosspark und 1911 auch das Schloss, nachdem dieses zwei Jahre zuvor durch die Königlich Preußische Kanalbaudirektion erworben worden war. 1913 fanden Umbaumaßnahmen in den Wirtschaftsgebäuden statt.

1896 kaufte die Stadt Oberhausen das westlich vom Schloss gelegene Areal, um hier einen Volksgarten anzulegen. Zu Ehren des 100. Geburtstags Kaiser Wilhelms I. wurde der Park am 22. März 1897 Kaisergarten genannt. Den Wettbewerb zur Gestaltung des Kaisergartens gewann der Oberhausener Gärtner Tourneur, nach dessen Plänen man gewundene Wege, einen Gondelweiher und zwei Tennisplätze anlegte.

Im Zweiten Weltkrieg wurde das Schloss schwer beschädigt. Insbesondere der Mittelbau der Ökonomiegebäude wies Schäden auf. Beim Wiederaufbau 1952/53 gab es Veränderungen im Inneren und Äuße-

en der betroffenen Häuser. Die Schlossgastronomie im Kaisergarten wurde dem nördlichen Ökonomiegebäude als Anbau hinzugefügt. Außerdem waren Bergschäden am Haupthaus aufgetreten, die offenbar nur unzureichend behoben werden konnten. Denn schon im Sommer 1953 wurde es für baufällig erklärt, um 1958 abgebrochen zu werden.

Das am 23. Januar 1960 feierlich wiedereröffnete Schloss ist also eine vollständige Rekonstruktion, weitgehend nach den Plänen August Reinkings. Der im 19. Jahrhundert nicht ausgeführte Nordflügel des Haupthauses wurde nun hinzugefügt. 1969 brach man auch den südlichen Ökonomieflügel (heute Gedenkhalle) zugunsten eines Neubaus in den alten Formen ab.

Beschreibung

Schloss Oberhausen besteht aus vier Häusern, die gemeinsam die Grenzen eines Ehrenhofs markieren. Das Hauptgebäude ist ein dreigeschossiger Bau mit fünf Fensterachsen an den beiden Schauseiten. Gegenüber der Straßenfront zurückversetzt schließen sich heute im Norden und Süden zweigeschossige Seitenflügel an, die auf der Westseite weit in den Hof ragen. Das mit dem Mittelflügel gemeinsame Abschlussgesims weist dessen Obergeschoss als Mezzanin aus. Das in Rot gehaltene flache Wandrelief fasst die Hauptgeschosse durch Lisenen zusammen, die rechteckigen Fensterlaibungen und die Gesimse sind weiß. Auf der Hofseite überragt der gläserne Baukörper der »Vitrine« die beiden Seitenflügel. Dieser 1997–1998 von dem Düsseldorfer Architekturbüro Eller & Eller angefügte Bauteil dient als Foyer des Museums und lässt den im Hof stehenden Betrachter die Hoffassade des Hauptflügels hinter den Spiegelungen auf dem Glas erahnen. Ein gläserner Fahrstuhl und eine zusätzliche Treppe fallen in der Perspektive von außen kaum ins Gewicht. Die Einrichtung des Haupthauses ist nüchtern-sachlich. Die in rötlichem Marmor angelegte Treppe im Nordflügel zeigt deutlich ihre Herkunft aus den späten 1950er Jahren.

Drei Stufen führen vom Schloss hinab in den Hof, dessen zentrale Fläche um weitere drei Stufen gegenüber zwei mit Bäumen bepflanz-

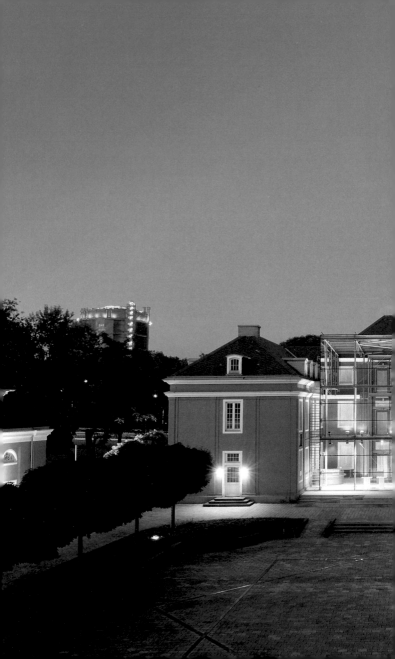

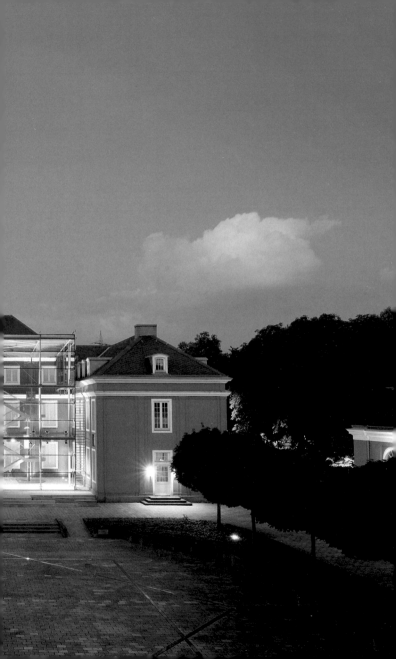

ten Beeten auf dem Niveau der Außenbereiche abgesenkt ist. Aus der Überlagerung zweier Quadrate in der Pflasterung ergibt sich ein achtzackiger Stern, der die Offenheit gegenüber den Völkern der Welt und ihrer Kunst symbolisiert, die aus der Sammlung Ludwig nach Oberhausen ausgeliehen und in der Ludwig Galerie zusammengeführt wird.

Die den Hof umgebenden Nebengebäude liegen auf einer Ebene mit dessen äußeren Bereichen. Es sind drei eingeschossige Häuser, die durch ein gemeinsames Abschlussgesims zusammengefasst werden. Das an der Westseite des Hofs dem Haupthaus gegenüberliegende Nebengebäude, das **Kleine Schloss**, ist durch ein Mansarddach mit Dachgauben hervorgehoben. Die drei mittleren Achsen sind als minimal vorspringender Mittelrisalit durch drei hohe Rundbogentüren und einen Attika-Aufbau betont. Darüber markiert der wie ein Obelisk geformte Dachreiter mit der Wetterfahne die Mitte.

Die im Norden und Süden des Hofs liegenden Gebäude sind durch schmale, jeweils einen Viertelkreis umschreibende Verbindungstrakte mit dem mittleren Haus im Westen verbunden. Die gläsernen Ausbauten (1997–1998, Eller & Eller) öffnen sich zum Kaisergarten und werden heute als Ausstellungsraum und Trausaal genutzt. Die anschließenden Nebengebäude sind – wie die seitlichen Bereiche des mittleren Gebäudes und die geschwungenen Verbindungen – geprägt von einer Reihung rechteckiger Fenster mit halbrunden Oberlichtern. An den östlichen Schmalseiten der Häuser ragt der mittlere Eingangsbereich über das Gesims hervor.

Mit einfachen strengen Gestaltungsmitteln zeigen die Gebäude des Schlosses sich als eine Einheit, die aber dennoch die unterschiedlichen Funktionen der Gebäude eines landwirtschaftlichen Herrensitzes und ihre Hierarchie zu vermitteln vermag. Die die zwei Hauptgeschosse des Herrenhauses zusammenfassende Lisenengliederung kann durchaus als Kolossalordnung empfunden werden. Doch auch die größere Höhe und nicht zuletzt die zum Hof herabführenden drei Stufen markieren es als herrschaftliches Wohnhaus. Bei den in traditioneller Manier um den Ehrenhof angeordneten Nebengebäuden sind Fenster und Oberlichter in gemeinsamen Wandnischen zusammengefasst. Der heutige Ausbau freilich weist die Elemente der Fensterachsen

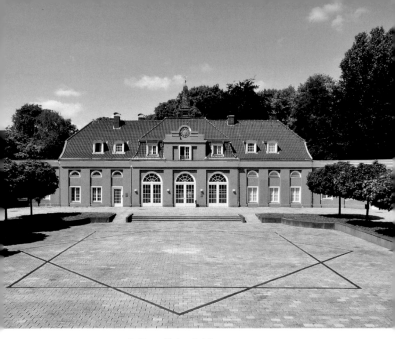

▲ *Das »Kleine Schloss«*

einem Unter- und einem Obergeschoss zu. Verschiedene Mittel erheben das »Kleine Schloss« in den ersten Rang unter den Nebengebäuden: Der Mittelrisalit mit dem Mansarddach und der Attika darüber markieren das Gegenüber des Haupthauses – Obelisk, Wetterhahn und Uhr kennzeichnen die Verwaltungsfunktion.

Nutzungen

Seit der Aufgabe der Landwirtschaft war die ursprüngliche Nutzung des Gebäudekomplexes Geschichte. Hinzu kam, dass auch die Umgebung des Schlosses sich stark verändert hatte und weiter veränderte. Der Rhein-Herne-Kanal und die kanalisierte Emscher im Norden, die in unziemlicher Höhe unmittelbar vor dem Herrenhaus vorbeigeführte

Konrad-Adenauer-Allee als Zubringer zu den Autobahnen 42 und 516 im Osten, Bahntrassen und Straßen im Süden und Westen grenzen das Areal ein und prägen es. Im engeren Bereich bestimmt der Kaisergarten die idyllische Stimmung um Häuser und Hof.

In der ersten Hälfte des 20. Jahrhunderts wurde das Schloss zu Wohnzwecken genutzt. 1947 eröffnete die **Städtische Galerie** dort ihre Ausstellung. Die **Gedenkhalle** Oberhausen, die an die Gräuel der Naziherrschaft erinnert und die erste ihrer Art in Deutschland war, befindet sich seit 1962 im südlichen Ökonomiegebäude. 2010 eröffnet hier eine nach neuesten wissenschaftlichen Erkenntnissen und zeitgemäßer didaktischer Präsentation entwickelte Dauerausstellung, die sich kritisch mit der Geschichte des Nationalsozialismus auseinandersetzt. Schon zu Beginn der 1950er Jahre wurde das Gebäude der Kaisergartengastronomie angebaut. Besonderer Beliebtheit ob des schönen Ambientes erfreut sich der **Trausaal** im nördlichen Viertelkreis-Verbindungstrakt als Nebenstelle des Standesamts. Seit 1977 verleiht die **Artothek** im südlichen Wirtschaftsgebäude originale Kunstwerke an Oberhausener Bürger.

Ludwig Galerie Schloss Oberhausen

Als Städtische Galerie nach dem Krieg gegründet, bekam das Oberhausener Museum ab 1983 eine besondere Ausrichtung: Peter und Irene Ludwig regten das Ludwig-Institut für Kunst der DDR an. Die Kunstsammler verfolgten das Ziel, die Entwicklung der bildenden Kunst in der Deutschen Demokratischen Republik kontinuierlich zu dokumentieren und die Öffentlichkeit in der Bundesrepublik Deutschland darüber zu informieren. Im Westen damals völlig unbekannte Künstler wie *Wolfgang Mattheuer, Werner Tübke, Bernhard Heisig* und *Willi Sitte* – um nur einige zu nennen – erfuhren durch Ausstellungen in Oberhausen eine weit über die Grenzen der Stadt hinausreichende Beachtung.

Durch den Fall der Mauer und die Wiedervereinigung 1989/90 entfiel bald der Bedarf an einem besonderen Forum für Künstler aus dem Osten Deutschlands im Westen. Das Germanische Nationalmuseum

▲ *Ausstellungsraum und Treppe im Haupthaus*

in Nürnberg präsentierte 1993 mit der Ausstellung *Ludwigs Lust* Kunstwerke aus der Sammlung Peter und Irene Ludwig, die aus den weltweiten Ludwig Museen (Aachen, Bamberg, Basel, Budapest, Koblenz, Köln, Peking, St. Petersburg, Wien) zusammengebracht worden waren. Dabei wurde der enorme Horizont der Sammlung vor Augen geführt, in der Werke aus aller Welt, allen Gattungen und allen Epochen durch die Interessen des Sammlerehepaars Ludwig zusammengeführt worden sind. In über zwanzig Museen sind die umfangreichen Bestände heute dem Publikum zugänglich.

Das Wissen um den inneren Zusammenhang all dieser höchst verschiedenen Kunstwerke – die Aufmerksamkeit der Sammler – führte zu Überlegungen über eine neue Konzeption für das Museum in Oberhausen. Die Initiative von Peter und Irene Ludwig mündete in dem Ausbau des Schlosses nach den Plänen von Philipp und Fritz Eller um

die Jahreswende 1997/1998. Zugleich entwickelten Bernhard Mensch und Peter Pachnicke ein neues Ausstellungsprofil für ein »Museum auf Zeit« ohne eigene Sammlung.

Das heutige Konzept des Hauses basiert weitgehend auf dieser Neuorientierung. In einem ambitionierten Ausstellungsprogramm präsentiert die Ludwig Galerie in den großzügigen Räumen der klassizistischen Schlossanlage in drei thematischen Strängen Leihgaben der Sammlung Ludwig aus aller Welt.

Die **Sammlung Ludwig** mit ihren umfassenden Beständen wird in Oberhausen unter ungewöhnlichen und übergreifenden Themenstellungen vorgestellt. Eröffnet wurde diese Ausrichtung mit der Ausstellung *Götter, Helden und Idole* (1998). Weitere spannungsreiche Schauen beschäftigten sich mit *Versuchen zu trauern* oder der *Welt der Gefäße*. *Living Stones* präsentierte die Natur als Künstlerin sowie das menschliche Gestaltungsgeschick im harten Stein. *Der Gedeckte Tisch* ist ein geplantes Projekt der seit 2008 unter neuer Leitung stehenden Galerie: Qualitätvollste Kunst wird vorgestellt – von antiken Gefäßen über mittelalterliche (Altar-)Tische, niederländische Stillleben des 17. Jahrhunderts bis zu künstlerischen Positionen heute.

Die **populäre Galerie** widmet sich der Präsentation von Illustration, Plakatkunst, Karikatur, Comic, Fotografie und ähnlichen Genres, die gemeinhin der angewandten Kunst zugerechnet werden. Wichtige Protagonisten wie *Gottfried Helnwein* und *Manfred Deix*, aber auch *Wilhelm Busch* wurden vorgestellt. Renommierte Fotografen wie *Peter Lindbergh* oder *Jim Rakete* konnten in den wohlproportionierten Ausstellungsräumen optimal inszeniert werden.

Die **Landmarkengalerie** beschäftigt sich mit dem Strukturwandel der Region und stellt diesen in einen internationalen Kontext. Das ehemalige Kohle- und Stahlgebiet wandelt sich zum Dienstleistungszentrum. Landmarken wie Fördertürme, Schornsteine oder Hüttenwerke, die einst das Gesicht des Reviers prägten, verschwinden. Andere wie der Gasometer in Oberhausen, das Fördergerüst der Zeche Zollverein in Essen oder die Bramme von *Richard Serra* auf der Essener Schurenbachhalde werden zu neuen Wahrzeichen. Die Ausstellungsprojekte und Outdoorprogramme begleiten diesen Prozess.

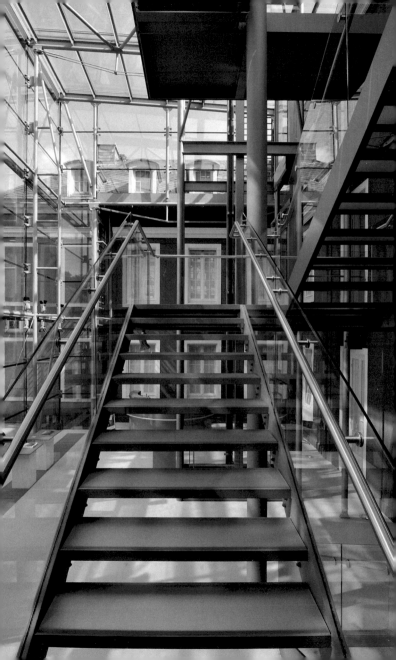

Peter und Irene Ludwig Stiftung

Die Ludwig Galerie Schloss Oberhausen verdankt ihren Namen dem Sammlerehepaar Peter und Irene Ludwig. Bereits in den 1980er Jahren hatten sich die Ludwigs mit dem Ludwig-Institut für Kunst der DDR in Oberhausen engagiert. Seit den 1990er Jahren werden Kunstwerke aus ihrer Sammlung unter thematischen Schwerpunkten zu Ausstellungen in Oberhausen zusammengeführt.

Bereits während ihres Studiums in Mainz begannen Peter und Irene Ludwig erste Werke zusammenzutragen. Heute sind es tausende von Objekten, die das einzigartig weite Profil der Sammlung ausmachen. Einzelwerke höchster Qualität wurden ebenso eingebracht wie zusammenhängende Werkgruppen. Zeit- und raumübergreifend werden Artefakte der griechischen Antike, des Mittelalters, aus der Zeit des Barock und des Rokoko gesammelt, aber auch präkolumbische Kunst. Werke aus Afrika, China und Indien bis hin zu zeitgenössischer Kunst aus aller Welt. Glanzvolle Höhepunkte sind Werke der amerikanischen Pop-Art und Gemälde Pablo Picassos. Fayencen, Fliesen, Porzellane, islamische Keramik, Möbel und Kunstgewerbe werden ebenso geschätzt wie Hauptwerke der Malerei und Bildhauerei. Dabei sammelt das Ehepaar erklärtermaßen für die Öffentlichkeit.

Nach dem plötzlichen Tod ihres Gatten errichtete Irene Ludwig 1996 die **Peter und Irene Ludwig Stiftung**, die ihren Auftrag in der konsequenten Fortsetzung des internationalen Engagements im Sinne des Ehepaars Ludwig sieht. Dabei werden neben Erwerb und Verwaltung der Kunstgegenstände insbesondere Ausstellungen ideell wie finanziell unterstützt.

Kurzbiografien
Peter Ludwig

Professor Dr. Dr. h.c. mult., geboren am 9. Juli 1925 in Koblenz als Sohn der Eheleute Dr. jur. Fritz Ludwig und Helene Ludwig, geborene Klöckner aus der Familie des Klöckner-Konzerns. Studium der Kunstgeschichte, Archäologie, Vor- und Frühgeschichte und Philosophie an der Universität Mainz. 1950 Dissertation »Das Menschenbild Picassos

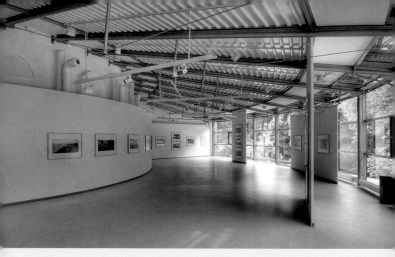

▲ *Ausstellungsraum an der südwestlichen Viertelkreisverbindung*

als Ausdruck eines generationsmäßig bedingten Lebensgefühls«. 1951 Heirat mit Irene Monheim. Erfolgreiche Tätigkeit im Familienunternehmen Monheim / Ludwig Schokolade (Marke »Trumpf«). Mitglied in zahlreichen Museums-Gremien. Internationale Ehrungen und Auszeichnungen. Peter Ludwig starb am 22. Juli 1996 in Aachen.

Irene Ludwig
Professor Dr. h. c. mult., geboren am 17. Juni 1927 in Aachen als Tochter von Olga Ella und Franz Monheim, Inhaber des traditionsreichen Familienunternehmens in Aachen. Studium der Kunstgeschichte, Archäologie sowie Vor- und Frühgeschichte in Mainz. Mitglied in zahlreichen Museums-Gremien. Internationale Ehrungen und Auszeichnungen. Lebt in Aachen.

Das Interesse an Kunst und Kultur wurde sowohl bei Irene als auch bei Peter Ludwig bereits im Elternhaus geweckt. Als Gemeinschaftsleistung bauten die Eheleute ihre Sammlung seit dem gemeinsamen Studium kontinuierlich auf.

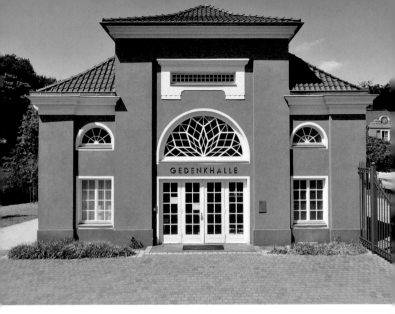

▲ *Eingangssituation der Gedenkhalle*

Literatur

Fritz Graf Westerholt-Arenfels, Max Friedrich Graf Westerholt, seine Familie und seine Zeit. Köln 1939.

Wilhelm Joseph Sonnen, Rittersitz und Schloss Oberhausen, in: Annalen de Historischen Vereins für den Niederrhein 166, 1964, S. 285–298.

Roland Günter, Oberhausen (= Die Denkmäler des Rheinlands Bd. 22). Düsseldorf 1975.

Karlheinz Haucke, August Reinking 1776–1819. Leben und Werk des westfälischen Architekten und Offiziers. Münster 1991.

Michael Eissenhauer (Hrsg.), LUDWIGs LUST. Die Sammlung Irene und Peter Ludwig. Nürnberg 1993.

Bernhard Mensch und Peter Pachnicke (Hrsg.), Sammlung Ludwig in Museen der Welt. Oberhausen 1996.

Wolfgang Gaida und Helmut Grothe, Vom Kaisergarten zum Revierpark Bottrop / Essen 1997, S. 147–151.

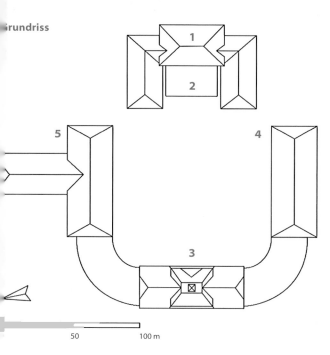

1 Haupthaus (Ludwig Galerie)
2 »Vitrine« (Foyer und Treppenhaus)
3 »Kleines Schloss«

4 Gedenkhalle
5 Schlossgastronomie
 im Kaisergarten

Schloss Oberhausen
Bundesland Nordrhein-Westfalen
Konrad-Adenauer-Allee 46
46049 Oberhausen
Tel. 0208/412 49 28
www.ludwiggalerie.de

Aufnahmen: Thomas Wolf, Gotha. – Grundriss S. 23: Daniel Ullrich, Dorsten.
Druck: F&W Mediencenter, Kienberg

Titelbild: *Schloss Oberhausen, von der Hofseite aus gesehen*
Rückseite: *»Kleines Schloss«, vom Kaisergarten aus gesehen*

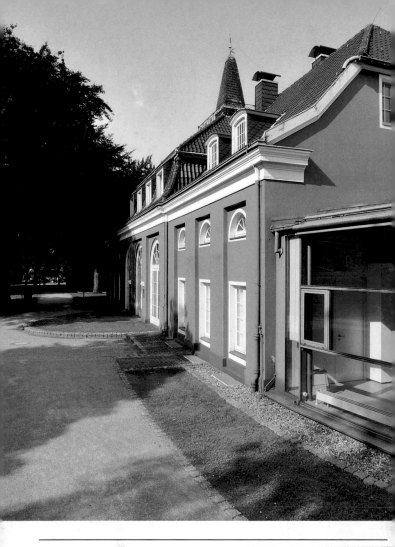

DKV-KUNSTFÜHRER
Erste Auflage 2008 · IS
© Deutscher Kunstverl
Nymphenburger Straß
www.dkv-kunstfuehre

ISBN 9783422021679

9 783422 021679